14 minutes left last time
 I checked

make it worse

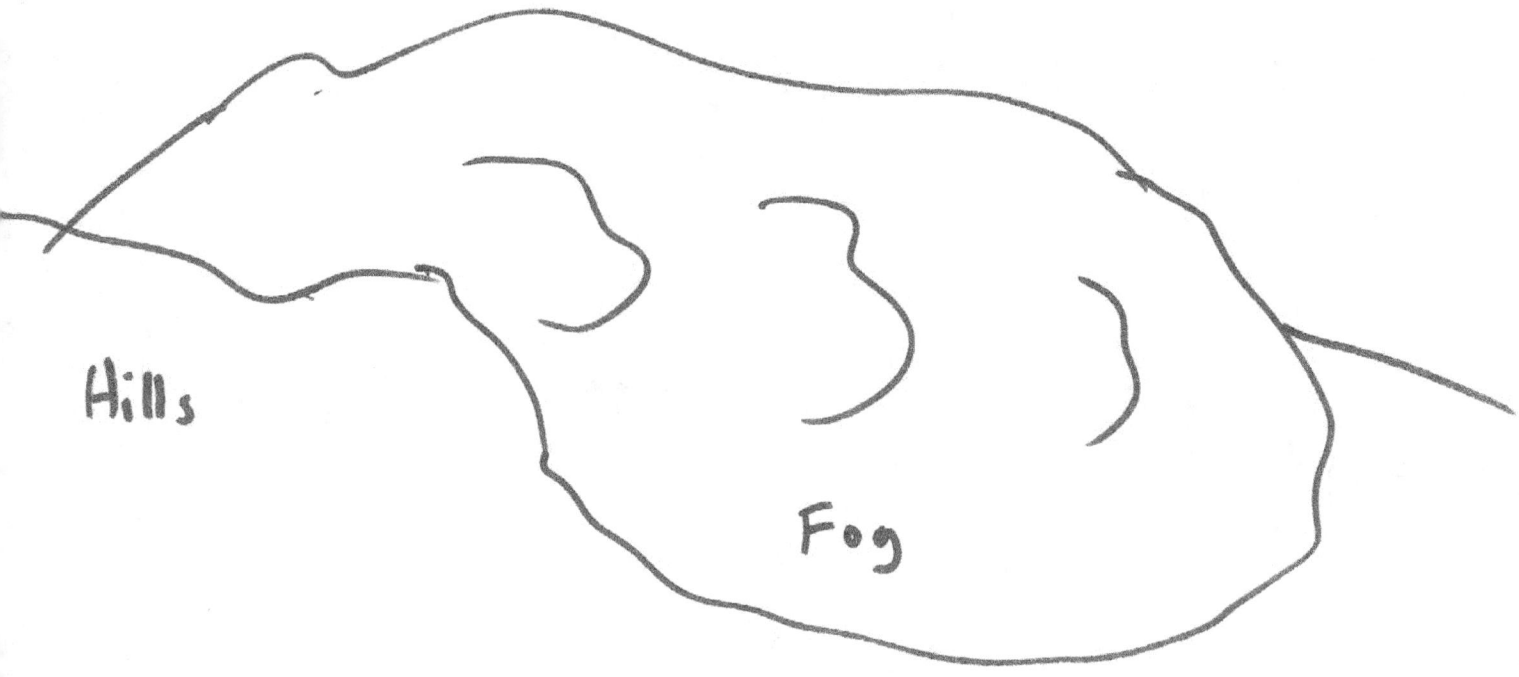

Bird following a plane

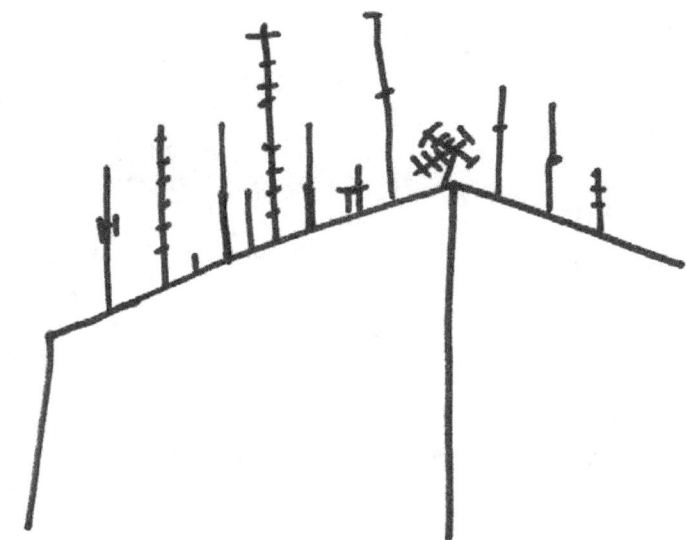

check
check
check
check
check
check
check
check
check
check
check

LOOKED AT SUNSET
TURNED AWAY AND
BLINKED

LOOKING DOWN ON A CLOD OF DIRT AND A SUNSET SHADOW

Black crow in a dead pine tree

two moving planes moving over a not moving street light

clink clink clink clink clink clink clink

PALM

D HALF MOON

A STAR

A PLANE

A LIGHT IN A HOUSE

Points of moon light
reflecting off the
branches

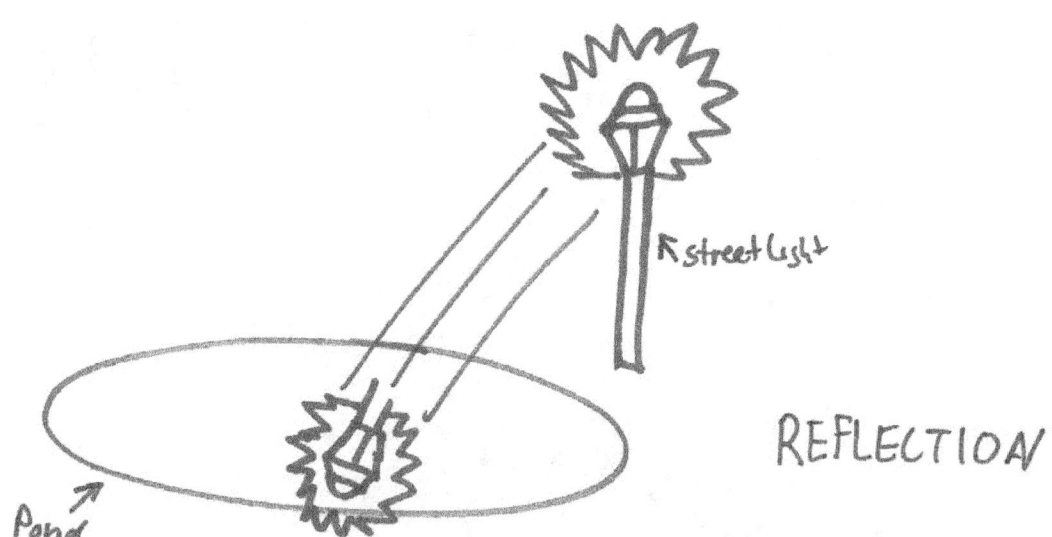

REFLECTION

2 shadows
off of
a telephone pole

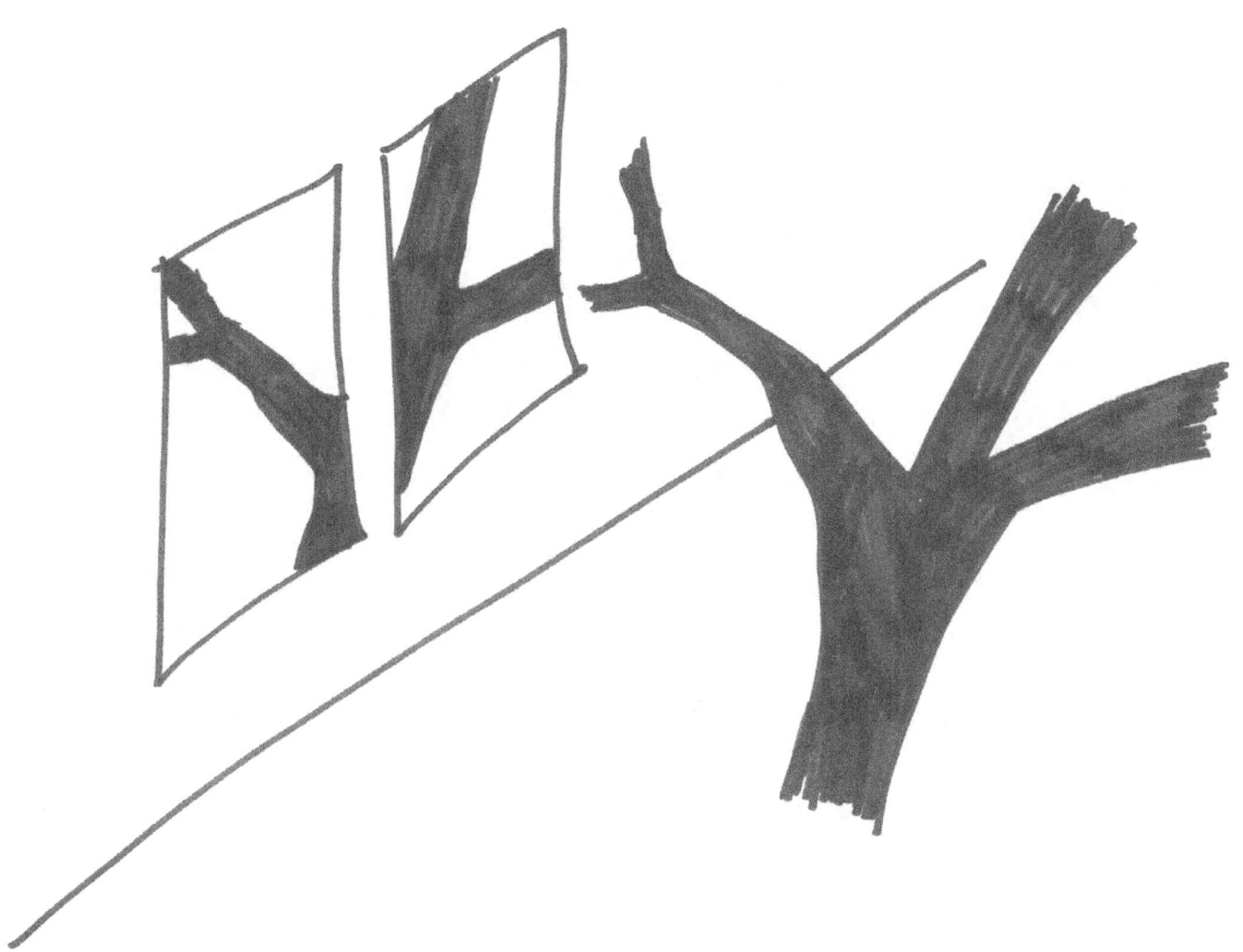

MERGE

Plane in cloudy sky

I AM SITTING HERE
BUT I DON'T WANT
TO BE SITTING HERE
I WANT TO DO SOMETHING
BUT I DON'T WANT
TO DO SOMETHING

sitting on a bench
my feet don't touch
the ground moving
my left foot
in a circle

TAP TAP TAP TAP TAP
TAP TAP TAP TAP TAP TAP
TAP TAP TAP TAP TAP TAP TAP
TAP TAP TAP TAP TAP TAP
TAP TAP TAP TAP TAP TAP TAP
TAP TAP TAP TAP TAP
TAP TAP TAP TAP TAP TAP
TAP TAP TAP TAP
TAP TAP TAP
TAP TAP TAP TAP
TAP TAP TAP TAP TAP TAP
TAP TAP TAP TAP TAP
TAP TAP TAP TAP TAP TAP
TAP TAP TAP TAP TAP TAP TAP
TAP TAP TAP TAP TAP
TAP TAP TAP TAP TAP
TAP TAP TAP TAP TAP TAP

I don't like looking in the mirror but sometimes 2 force myself to.

I saw a person across the street from me I wonder if it was me?

PISS ON SPRINKLER

no
yes
no
yes
no
yes
no
yes
no
yes
no
yes
no
yes
no
yes
no
yes

waiting
waiting
waiting
waiting
waiting
waiting
waiting
waiting
waiting
waiting
waiting
waiting
waiting
waiting
waiting
waiting

Contrail through the sun

PINK PURPLE SKY

PURPLE PINK HILLS

3 flying things 2 saw, they formed a triangle

Duck Butts

WINTER
FRACTAL
OAK

on	off
off	on
on	off
off	on
on	off
off	on
on	off
off	on
on	off
off	on
on	off
off	on

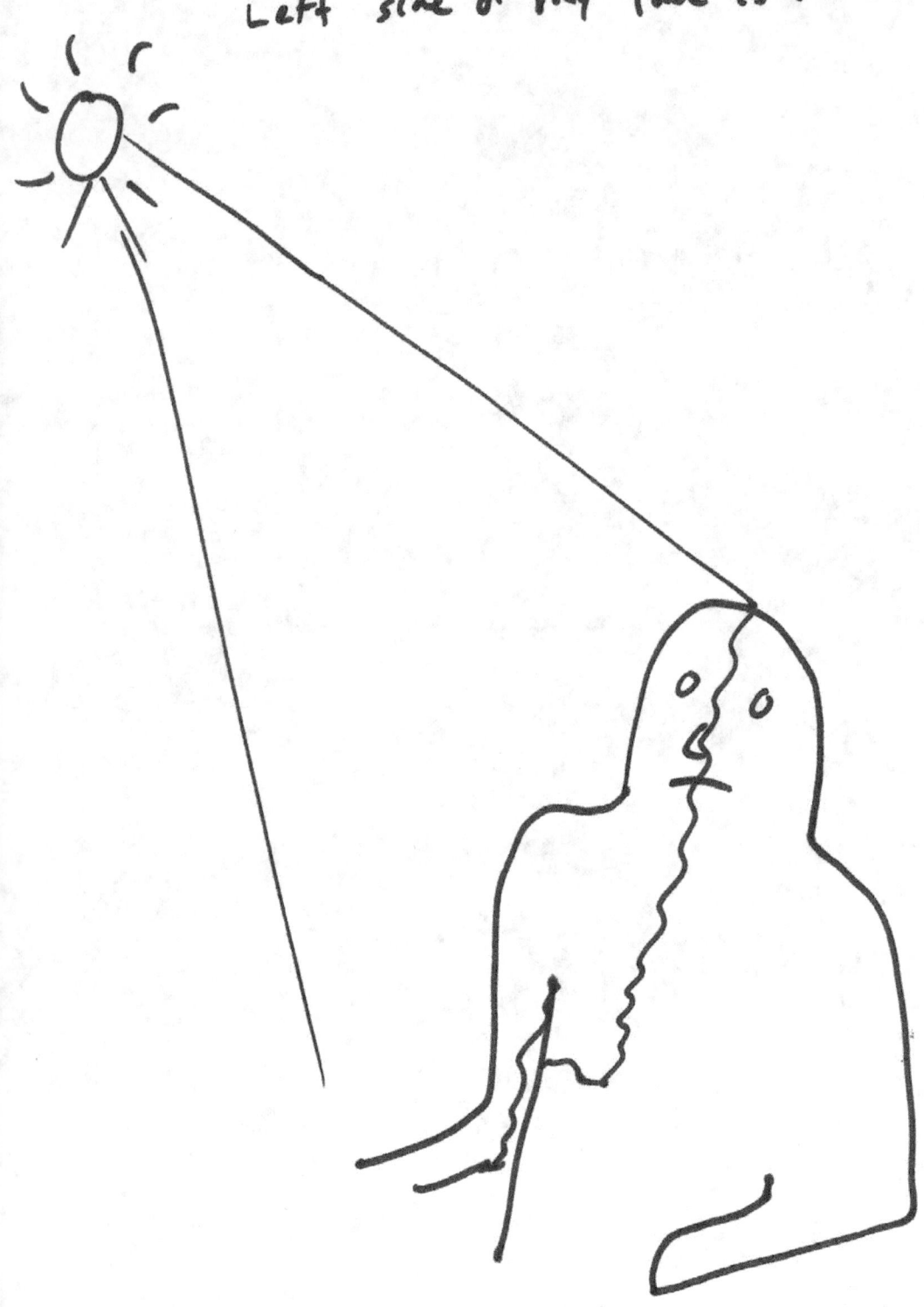

BIRD FLYS OVER A ROCK

WAVE CRASHES ON A CLIFF